名家書法
練習帖

趙孟頫

洛神賦

大風文創

目錄 Contents

一筆一畫，臨摹字帖的好處

書法是透過筆、墨、紙、硯，將心中所想的意念，經由文字傳達出來的一門底蘊深厚的藝術。而臨帖是以古代碑帖或書法家遺墨為榜樣，進行摹仿、練習。其目的，在於體會前人的書寫方法，學習他們的運筆技巧、字形結構，進而從中領悟書法的形意合一。臨帖的好處大致如下：

增進控筆能力

在臨帖的過程中，透過一筆一畫的練習，不斷地加深我們對常用字的結構、書寫的記憶。隨著練習的次數越多，你會發現越來越得心應手，對毛筆的掌握度也變好了。

了解空間布局

書法中的空間布局，包含字與字之間，行與行之間，甚至整個作品，一直困擾著許多書法新手。而透過臨帖，各大書法家早已提供了許多的範本。練習久了，自然水到渠成，懂得隨機應變，不再雜亂無章。

建立書法風格

書法風格指的是書法作品給人的整體感覺，如蒼勁隨意、大氣磅礴、娟秀飄逸等。透過臨摹，分析比較不同字帖的差異性，等到你真正的融會貫通，確實掌握了幾位書法家的技法後，屬於你自己的書寫風格，自然就會形成。

靜心紓壓，療癒心情

臨帖不同於一般的書寫，須全神貫注，心無旁鶩地投入其中，透過一字一句的練習，從紛擾的生活中找回平靜的內心，沉澱浮躁不安的情緒，釋放壓力，得到安寧自在。

活化腦力，促進思考

臨帖時，不僅是透過雙眼來記憶字形，注重筆意，也要落實到寫字的實際動作，藉此感受前人揮毫當時的心境，這些都能刺激腦部活動，達到活絡思維、深度學習。

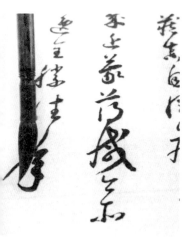

本書臨摹字帖的使用方法

《洛神賦》圓勁流暢、秀麗勁媚，為後人領略行書的極佳範本。臨摹時，除了注意字形結構外，也要綜觀字裡行間，感受布局之美、用墨之意，體現趙孟頫文采構思的過程，以達情志與書法氣韻的契合。

① 專屬臨摹設計
淡淡的淺灰色字，方便臨摹，讓美字成為日常。

② 重點字解說
掌握基本筆畫及部首結構，寫出最具韻味的文字。

一行一臨摹，輕鬆練好字

③ 照著寫，練字更順手
以右邊字例為準，先照著描寫，抓到感覺後，再仿效跟著寫，反覆練習，是習得一手好字的不二法門。

④ 全文臨摹練習
從點撇捺中感受筆意氣韻，打造個人風格美字。

Part 1

千古傳世名帖・洛神賦

《洛神賦》為趙孟頫晚期行書代表作，

行筆圓潤靈秀，再現曹植筆下的洛神美人。

書畫雙絕的一代大家——趙孟頫

趙孟頫（1254年～1322年），字子昂，號松雪道人，出身宋朝宗室，入仕元朝，官至翰林學士承旨、榮祿大夫，封魏國公。他天資聰穎，精通書畫，善於詩文，對音樂、鑑賞也有涉獵，為博學多藝的曠世全才，其中又以書法和繪畫成就最高。

兼擅五體，書法稱雄一世

趙孟頫擅長篆、隸、真、行、草書等書體，其書風歷經三變，初臨宋高宗，再學鍾繇及二王，最後取法李邕等名家，自成一體，形成俊逸流美的書風。他提倡復古，主張書法應用筆為上，大量臨摹古人書法求其神韻，造就其深厚的書法底蘊。

趙孟頫傳世作品有楷書《膽巴碑》、行書《洛神賦》、草書《相州畫錦堂記》、繪畫《鵲華秋色圖》等，這位天縱奇才的元代名臣，以其各體兼善的書法藝術，成就了名滿四海的卓絕功業。

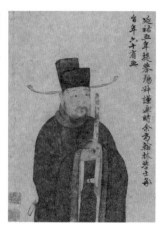

© 國立故宮博物院
趙孟頫行書《赤壁賦》

趙孟頫行書代表作——《洛神賦》

《洛神賦》為三國時期著名文學家曹植所著，根據其序所言，魏文帝黃初三年（222年），曹植由京城洛陽返回封地鄄城時，途中經過洛水，因感「宋玉對楚王神女之事」而作。洛神，相傳為中國神話中伏羲氏的女兒宓妃，因於洛水溺死，而被奉為掌管洛河之水神。

此賦描述初見洛神的驚豔，以及人神相戀的淒美無奈。全篇可分為六段，第一段寫作者於思緒恍惚之際，見洛神佇立於山崖。第二段寫洛神的容貌、姿態及服飾之美。第三段訴說愛慕之情，相互贈答，卻擔心受阻。第四段寫洛神被他的真情所感動的舉止。最後二段寫因人神之道殊，洛神含恨離去，作者因思念不忍離去的繾綣深情。全篇想像力豐富，詞藻華麗，極富浪漫色彩。

妍美灑脫，圓潤靈秀

趙孟頫一生書寫《洛神賦》多次，至今傳世有六、七件之多，其中以現藏於北京故宮博物院的版本價值最高。此卷《洛神賦》全文八十行，共九百一十五個字，與現今流傳《洛神賦》文本字句稍有不同，為趙孟頫行書的代表作，從書風來看，約於大德末、至大初（1308年左右）所書。全篇筆法圓潤靈秀、風流飄逸，充分契合曹植柔美清新之文采。

《洛神賦》遒媚多姿、珠圓玉潤，行中兼楷的結體、點畫，深得魏晉二王的書韻，又博取眾長、融會貫通，運筆瀟灑優美，化方折、尖銳為圓轉，帶來豐腴清潤之感。形體端秀骨架勁挺，筆畫提按錯落有致，章法布局疏朗勻稱，字字神采外溢，走勢酣暢淋漓，後世評論「如見矯若游龍之入於煙霧中」。

筆墨無懈，字字珠璣

《洛神賦》融合各家，力追古法，行筆剛柔並濟，氣脈連綿。通篇密中有疏，大小錯落，極為生動。趙孟頫以超凡絕倫的書法技巧，將文采斐然的《洛神賦》進一步昇華為筆墨意境，文意與筆意相互呼應，可謂精妙入神，給後世留下不朽經典，一睹趙字絕美風采。

趙孟頫是元代讚譽最高的書法家，有「超唐入晉」之稱，備受當代尊崇。其字如人生，一筆一畫，冠絕古今。而《洛神賦》遒勁飄逸，氣韻貫通，用筆行雲流水，筆鋒轉換自然嫻熟，絲毫不見遲疑，盡顯天賦異稟，實為千古典範。

© Wikimedia Commons
趙孟頫行書《洛神賦》

《洛神賦》全文品讀及註釋

黃初三年，余朝京師，還濟洛川。古人有言：「斯水之神，名曰宓妃。」感宋玉對楚王神女之事，遂作斯賦。其詞曰：余從京域，言歸東藩，背伊闕，越轘轅，經通谷，陵景山。日既西傾，車殆馬煩。爾乃稅駕乎蘅皋，秣駟乎芝田，容與乎陽林，流眄乎洛川。於是精移神駭，忽焉思散，俯則未察，仰以殊觀。睹一麗人，於巖之畔。乃援御者而告之曰：「爾有覿於彼者乎？彼何人斯？若此之豔也！」御者對曰：「臣聞河洛之神，名曰宓妃，然則君王所見，無乃是乎？其狀若何，臣願聞之。」

註釋

1. 黃初：魏文帝曹丕年號，西元220～226年。京師：京城，指魏都洛陽。濟：渡。洛川：即洛水。

2. 宋玉對楚王神女之事：宋玉所作的《高唐賦》和《神女賦》，描述宋玉與楚襄王對答夢遇巫山神女事。

3. 稅駕：停車。稅，放置。蘅皋：有香草生長的沼澤。秣駟：餵馬。駟，同駕一車的四匹馬。

4. 容與：悠閒自得之貌。流眄：目光流轉觀看。精移神駭：神情恍惚。駭，散。

5. 忽焉：急速貌。思散：思緒分散，精神不集中。援：以手牽引。御者：車夫。覿：看見。

余告之曰：其形也，翩若驚鴻，婉若游龍，榮曜秋菊，華茂春松。髣髴兮若輕雲之蔽月，飄颻兮若流風之迴雪。遠而望之，皎若太陽升朝霞，迫而察之，灼若芙蕖出淥波。穠纖得衷，修短合度，肩若削成，腰如約素。延頸秀項，皓質呈露，芳澤無加，鉛華弗御。雲髻峨峨，修眉聯娟，丹唇外朗，皓齒內鮮。明眸善睞，靨輔承權，瑰姿艷逸，儀靜體閑。柔情綽態，媚於語言。奇服曠世，骨像應圖。披羅衣之璀粲兮，珥瑤碧之華琚。戴金翠之首飾，綴明珠以耀軀。踐遠遊之文履，曳霧綃之輕裾，微幽蘭之芳藹兮，步踟躕於山隅。於是忽焉縱體，以遨以嬉。左倚采旄，右蔭桂旗。攘皓腕於神滸兮，采湍瀨之玄芝。

註釋

1. 髣髴：同「彷彿」，隱約、依稀之意。灼：鮮明貌。芙蕖：荷花。淥：清澈。

2. 穠纖：肥瘦。修短：高矮。腰如約素：形容女子腰身宛如緊束的白絹。

3. 雲髻峨峨：盤起的頭髮高聳如雲。聯娟：彎曲貌。睞：顧盼。靨輔：酒窩。骨像應圖：風骨相貌符合畫像。

4. 珥：原為玉做的耳飾，此指配戴。華琚：有花紋的美玉。霧綃：薄霧似的輕紗。微：隱藏。

5. 采旄：用旄牛尾裝飾的彩旗。攘：伸出。滸：水邊。湍瀨：石邊或水淺處的急流處。

余情悅其淑美兮，心振盪而不怡，無良媒以接歡兮，託微波而通辭。願誠素之先達兮，解玉佩以要之。嗟佳人之信修兮，羌習禮而明詩，抗瓊珶以和予兮，指潛淵而為期。執眷眷之款實兮，懼斯靈之我欺，感交甫之棄言兮，悵猶豫而狐疑。收和顏而靜志兮，申禮防以自持。

1. 怡：歡悦。誠素：真誠的情意。要：約定。羌：發語詞。明詩：善於言辭。抗：舉起。瓊珶：美玉。棄言：背棄諾言。

2. 眷眷：依戀貌。款實：誠實。斯靈，指宓妃。我欺：即欺我。

3. 交甫：相傳周代鄭交甫遇到兩位漂亮女子，她們解佩相贈，答應與鄭交甫交往，卻憑空消失。棄言：背棄諾言。狐疑：疑慮不定。由於想到鄭交甫曾經被仙女拋棄，因此內心產生了疑慮。

4. 收和顏：收起和悦的容顏。靜志：鎮定情志。申禮防：施展禮法。自持：自我約束。

於是洛靈感焉，徙倚彷徨，神光離合，乍陰乍陽。竦輕軀以鶴立，若將飛而未翔，踐椒塗之郁烈，步蘅薄而流芳。超長吟以永慕兮，聲哀厲而彌長。爾乃眾靈雜遝，命儔嘯侶，或戲清流，或翔神渚，或採明珠，或拾翠羽。從南湘之二妃，攜漢濱之遊女，嘆匏瓜之無匹兮，詠牽牛之獨處。揚輕　之猗靡兮，翳修袖以延佇。體迅飛鳧，飄忽若神，凌波微步，羅襪生塵。動無常則，若危若安，進止難期，若往若還。轉眄流精，光潤玉顏，含辭未吐，氣若幽蘭。華容婀娜，令我忘餐。

1. 徙倚：低迴。竦：聳。椒塗：充滿花椒濃香的道路。蘅薄：長有杜蘅的草叢處。

2. 眾靈：眾仙。雜遝：即「雜沓」，眾多貌；命儔嘯侶：呼朋喚友；渚：水中高地；匏瓜、牽牛：指星名。

3. 袿：婦女所穿的上衣。猗靡：隨風飄動貌。翳：隱蔽。凌波：在水波上行走。

於是屏翳收風，川后靜波，馮夷鳴鼓，女媧清歌。騰文魚以警乘，鳴玉鸞以偕逝，六龍儼其齊首，載雲車之容裔。鯨鯢踴而夾轂，水禽翔而為衛。於是越北沚，過南岡，紆素領，迴清陽，動朱唇以徐言，陳交接之大綱。恨人神之道殊兮，怨盛年之莫當，抗羅袂以掩涕兮，淚流襟之浪浪。悼良會之永絕兮，哀一逝而異鄉，無微情以效愛兮，獻江南之明璫。雖潛處於太陰，長寄心於君王。忽不悟其所舍，悵神宵而蔽光。

註釋

1. 屏翳：風神。川后：河神。馮夷：河伯。儼：莊重嚴肅貌。容裔：緩慢從容前行。鯨鯢：指鯨魚。轂：車輪中心的圓木，借指車。
2. 素領：白皙的頸項。清陽：清秀的眉目。盛年：少壯之年。莫當：無匹、無偶，指兩人不能結合。
3. 明璫：以明珠做成的耳飾。不悟：不見。所舍：停留之處。蔽光：隱去光彩。

於是背下陵高，足往神留，遺情想像，顧望懷愁。冀靈體之復形，御輕舟而上溯。浮長川而忘返，思綿綿而增慕，夜耿耿而不寐，霑繁霜而至曙。命僕伕而就駕，吾將歸乎東路，攬騑轡以抗策，悵盤桓而不能去。

註釋

1. 背下：離開低地。陵高：登上高處。遺情：留下情思。靈體：指洛神。上溯：逆流而上。長川：指洛水。
2. 耿耿：心神不安貌。霑：浸漬、沾濕。騑：泛指駕車之馬。轡，馬韁繩。抗策，舉起馬鞭。

Part 2
——
靜心書寫・洛神賦

在筆與紙的接觸、手與眼的協調中，
由身動而至心靜，達到練字也練心的境界。

洛神賦并序

黃初三年余朝京師還濟洛川

古人有言斯水之神名曰宓妃

感宗玉對楚王說神女之事遂

作斯賦其詞曰余從京城言歸

東藩脊伊嗣越輬轅綞逶谷陵

景山日晚西傾車殆馬煩余乃

狼駕乎衡皋秣駟乎芝田容與傾

解析 撇與豎或連或斷，豎畫用垂露豎，或變為豎鉤。

乎陽林流眄乎洛川於是精移

神駭忽焉思散俯則未察仰以

殊觀睹一麗人于巖之畔尔乃

珠

援御者而告之曰尒有覿於彼

援御者而告之曰尒有覿於彼

者乎波何人斯若此之艷也御

者乎波何人斯若此之艷也御

者對曰臣聞河洛之神名曰宓神

者對曰臣聞河洛之神名曰宓神

解析 點畫靠右，橫撇厚重，豎畫較短。

其形也翩若驚鴻婉若游龍榮則

其吹若何臣能聞之余告之曰

妃則君王之所見也無乃是乎

留意短豎、豎鉤的長短，以及間距的處理。

則　則　則

曜秋菊華茂春松鬖歸兮若輕

雲之薇日飄颻兮若流風之迴

雪遠而望之皎若太陽升朝霞

曜秋菊華茂春松鬖歸兮若輕

雲之薇日飄颻兮若流風之迴

雪遠而望之皎若太陽升朝霞

解析 ㄧ左邊不相連，左右兩點變為點提、豎折撇。

雲　雲　雲

迫而察之，灼若夫渠出淥波穠

纖得衷，脩短合度，肩若削成，膚

如約素，延頸秀項，皓質呈露，芳

澤無加鉛華弗御雲鬢戢 修

澤無加鉛華弗御雲鬢戢 修

眉聯娟丹脣外朗皓齒內鮮明

眉聯娟丹脣外朗皓齒內鮮明

眽善睞靨輔承權瓌姿艷逸儀

眽善睞靨輔承權瓌姿艷逸儀

解析 先寫短橫，再寫豎，連寫出小圓後往右上提出。

瓌　瓌　瓌

靜體閑柔情綽態媚於語言壽

靜體閑柔情綽態媚於語言壽

服矓世骨像應圖披羅衣之瓏

服矓世骨像應圖披羅衣之瓏

璨兮珥瑤碧之華珉戴金翠之

璨兮珥瑤碧之華珉戴金翠之

解析 點畫靠右，橫折提不宜太大，往右上出鋒。

語　語　語　語

首飾綴明珠以耀軀踐遠遊之

首飾綴明珠以耀軀踐遠遊之

文履曳霧綃之輕裾微幽蘭之

文履曳霧綃之輕裾微幽蘭之

芳藹兮步踟躕於山隅於芒

芳藹兮步踟躕於山隅於芒

解析 撇畫長，往左下伸
展，上部"口"字形
較扁。

履　履　履

024

馬狼體以教以嬉左倚采樵若

蔭桂櫨摻皓腕稅神游兮采端

顁之宵芝余情怳兮淋美芳心怳

解析 兩點或連或斷，豎畫變為豎挑。

振蕩而不怡兮無良媒以接歡兮

振蕩而不怡兮無良媒以接歡兮

託微波而通辭願誠素之先達

託微波而通辭願誠素之先達

解玉佩而要之嗟佳人之信

解玉佩而要之嗟佳人之信

解析　先寫短豎，再寫橫折，上寬下窄，整體較小。　嗟　嗟　嗟

備羌習禮而明詩扶瓊瑤以和

備羌習禮而明詩扶瓊瑤以和

予兮指涉川而為期執卷之

予兮指涉川而為期執卷之

款賓兮懼斯靈之我欺感交甫期

解析 豎撇略帶上鉤，與橫折鉤相呼應，兩橫作連寫。

期　期　期

解析 先寫短橫，再寫豎鉤，最後寫提，豎鉤有時和提相連。

兮乍陰乍陽煉輕軀以鶴立兮

將飛而未翔踐椒塗之郁烈步

蘅薄而流芳超長吟以永慕兮

一筆完成較短小的
橫撇彎鉤，豎畫寫
成垂露豎。

陰

聲裒廣而彌長尒乃眾靈雜還

聲裒廣而彌長尒乃眾靈雜還

猗儔嘯侶或戲清流或翫神渚

猗儔嘯侶或戲清流或翫神渚

我采明珠兮拾翠羽泛南湘之

我采明珠兮拾翠羽泛南湘之

解析 撇豎連寫，省略點畫，連寫四橫，最後寫豎。

雜 雜 雜

二妃攜漢濱之游女欻煙派之

二妃攜漢濱之游女欻煙派之

垂區泝李生之獨雪揚輕裾之

狢靡醫臨袖以延佇體迅飛鳧

點畫置中，橫與撇
不相連，撇畫往左
上挑出。

飄忽若神陵波嶮步羅襪生塵

動無常則若危若安進止難期

若往若還嵥眄流精光潤玉顏

 解析 先寫點，平捺較長，收筆時出鋒。

逸　逸　逸

含辭未終辛若幽蘭華容婀娜

令我忘飡於是屏醫收風川后

靜波馮夷鳴鼓女媧清歌騰文

收

魚以警柔鳴玉鸞以侶逝六龍

儵其齋首載雲車之容裔鰷觊

踴而奕戴以禽翔而為沫於渠

魚

越北阯過南岡纡素領迴清陽

動朱脣以徐言陳交接之大綱

恨人神之道殊怨盛年之莫當

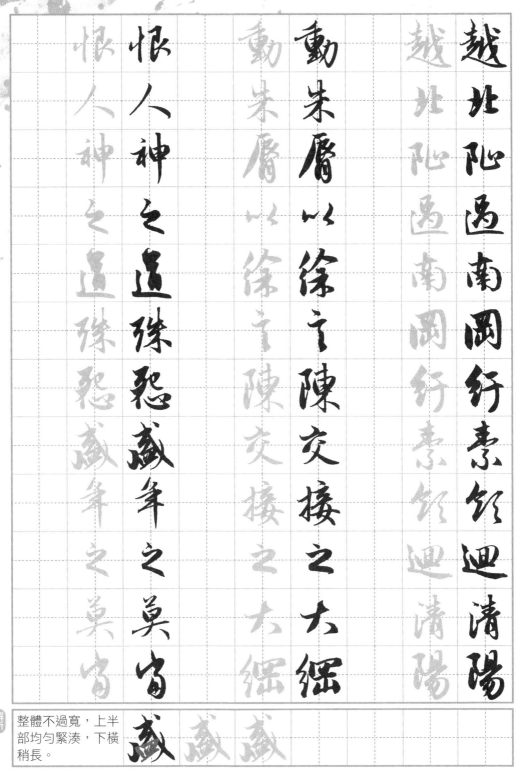

解析 整體不過寬，上半部均勻緊湊，下橫稍長。

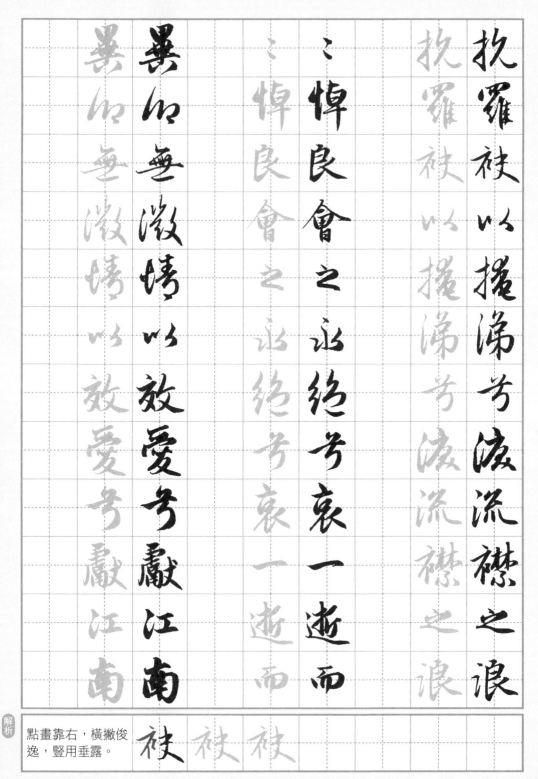

抗羅袂以掩涕兮淚流襟之浪

抗羅袂以掩涕兮淚流襟之浪

之悼良會之永絕兮哀一逝而

悼良會之永絕兮哀一逝而

異向無微情以效愛兮獻江南

異向無微情以效愛兮獻江南

解析　點畫靠右，橫撇俊逸，豎用垂露。　袂　袂　袂

036

之明璫雞潛雲於太陰長寄心

於不王無不悟甚而舍悵神宵

西蔽光於先皆下陵高足注心

解析 筆畫連筆，先橫後豎，有時帶鉤，撇畫作撇提。

於

留遺情起像眄望懷愁裹靈體

留遺情起像眄望懷愁裹靈體

之復形御輕舟而上遡浮長川

之復形御輕舟而上遡浮長川

而巨遁里孤之而增暮夜顧

而巨遁里孤之而增暮夜顧

解析　三撇分成上中下，各自獨立，不連筆。

形　形　形

而不寐露繁霜而至曙命僕夫

而猶駕吾將歸乎東路攬轡轡

以扶榮悵鹽桓而不能去

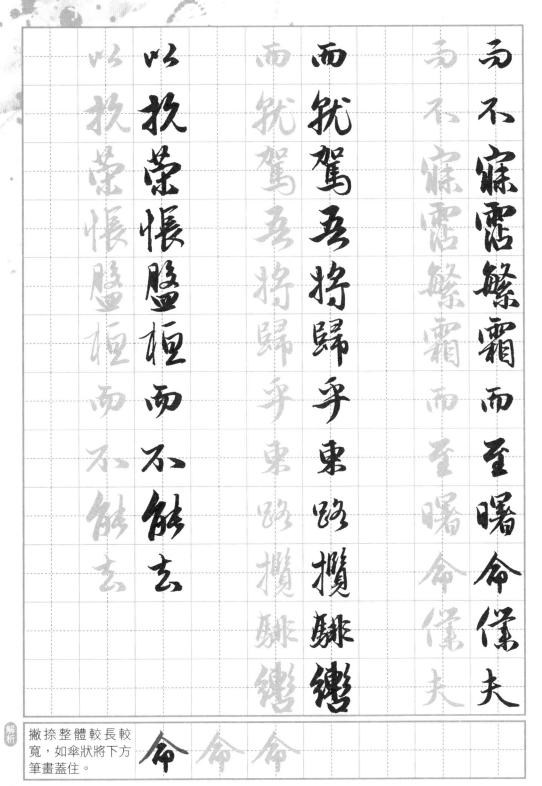

命

趙孟頫《洛神賦》全文臨摹

洛神賦幷序

黃初三年余朝

京師還濟洛川古人有言斯水之

神名曰宓妃感宋玉對楚王說神

女之事遂作斯賦其詞曰

余從京城言歸東藩背伊闕越轘

轅經通谷陵景山日既西傾車殆

馬煩尔乃稅駕乎蘅皋秣駟乎芝

田容與乎陽林流眄乎洛川於是

精移神駭忽焉思散俯則未察仰
以殊觀睹一麗人于巖之畔尒乃
援御者而告之曰尒有覿於彼者
乎波何人斯若此之艷也御者對
曰臣聞河洛之神名曰宓妃則君
王之所見也乃是乎其若何
臣龥聞之余告之曰其形也翩若
驚鴻婉若游龍榮曜秋菊華茂春
松髣髴兮若輕雲之蔽月飄飖兮

若流風之迴雪遠而望之皎若太
陽升朝霞迫而察之灼若芙蕖出
淥波襛纖得衷脩短合度肩若削
成腰如約素延頸秀項皓質呈露
芳澤無加鉛華弗御雲髻峩峩脩
眉聯娟丹脣外朗皓齒內鮮明眸
善睞靨輔承權瓌姿艷逸儀靜體
閑柔情綽態媚於語言奇服曠世
骨像應圖披羅衣之璀璨兮珥瑤

碧之華琚戴金翠之首飾綴明珠
以耀軀踐遠遊之文履曳霧綃之
輕裾微幽蘭之芳藹兮步踟躕於
山隅於是忽焉縱體以敖以嬉左
倚采旄右蔭桂旗攘皓腕於神滸
兮采湍瀨之玄芝余情悅其淑美
兮心振蕩而不怡無良媒以接歡
兮託微波而通辭願誠素之先達
兮解玉佩而要之嗟佳人之信脩

羌習禮而明詩抗瓊瑤以和予兮
指湇川而為期執眷眷之款實兮
懼斯靈之我欺感交甫之棄言兮
悵猶豫而狐疑收和顏以靜志兮
申禮防以自持於是洛靈感焉徙
倚彷徨神光離合乍陰乍陽竦輕
軀以鶴立若將飛而未翔踐椒塗
之郁烈步蘅薄而流芳超長吟以
永慕兮聲哀厲而彌長尒乃眾靈

雜遝而儔嘯侶或戲清流或翔神渚或采明珠或拾翠羽從南湘之二妃攜漢濱之游女歎匏瓜之无匹詠牽牛之獨處揚輕袿之猗靡翳脩袖以延佇體迅飛鳧飄忽若神陵波微步羅襪生塵動无常則若危若安進止難期若往若還轉眄流精光潤玉顏含辭未吐氣若幽蘭華容婀娜令我忘餐

翳收風川后靜波馮夷鳴鼓女媧
清歌騰文魚以警乘鳴玉鸞以偕
逝六龍儼其齊首載雲車之容裔
鯨鯢踊而夾轂水禽翔而為衛於
是越北沚過南岡紆素領迴清陽
動朱脣以徐言陳交接之大綱恨
人神之道殊怨盛年之莫當抗羅
袂以掩涕兮泪流襟之浪浪悼良
會之永絕兮哀一逝而異鄉無微

情以效愛兮獻江南之明璫雖潛
處於太陰長寄心於君王忽不悟
其所舍悵神宵而蔽光於是背下
陵高足往神留遺情想像顧望懷
愁冀靈體之復形御輕舟而上溯
浮長川而忘反思綿綿而增慕夜
耿耿而不寐沾繁霜而至曙命僕
夫而就駕吾將歸乎東路攬騑轡
以抗策悵盤桓而不能去

國家圖書館出版品預行編目（CIP）資料

名家書法練習帖：趙孟頫・洛神賦/大風文創編
輯部作. – 初版. -- 新北市：大風文創股份有限公
司, 2022.09　面；　公分

ISBN 978-626-95917-9-4（平裝）

1. CST 法帖

943.5　　　　　　　　　　　　　　111010315

線上讀者問卷

關於本書的任何建議或心得，
歡迎與我們分享。

https://shorturl.at/cnDG0

名家書法練習帖
趙孟頫・洛神賦

作　　者／大風文創編輯部
主　　編／林巧玲
封面設計／N.H.Design
內頁排版／陳琬綾
發 行 人／張英利
出 版 者／大風文創股份有限公司
電　　話／（02）2218-0701
傳　　真／（02）2218-0704
網　　址／http://windwind.com.tw
E - M a i l ／rphsale@gmail.com
Facebook／大風文創粉絲團
　　　　　http://www.facebook.com/windwindinternational
地　　址／231 台灣新北市新店區中正路 499 號 4 樓

台灣地區總經銷／聯合發行股份有限公司
電　　話／（02）2917-8022
傳　　真／（02）2915-6276
地　　址／231 新北市新店區 寶橋路 235 巷 6 弄 6 號 2 樓

香港地區總經銷／豐達出版發行有限公司
電　　話／（852）2172-6533
傳　　真／（852）2172-4355
地　　址／香港柴灣永泰道 70 號 柴灣工業城 2 期 1805 室

初版一刷／2022 年 9 月
定　　價／新台幣 180 元